Publique su obra terminada en su muro y únase a l
#FEENCOLOR

ESCENAS DE LOS SALMOS
LIBRO DE COLOREAR PARA ADULTOS
Medite en el cuidado y la protección de Dios

CASA
CREACIÓN

Lo más valioso que los Salmos hacen por mí es expresar el mismo deleite en Dios que hizo que David danzara.

—C. S. Lewis

Deje que su corazón cante alabanzas...

Los ciento cincuenta Salmos en el Libro de los Salmos se les atribuyen a varios autores, pero el más famoso de todos es David. Al pastor que se convirtió en rey se le conoce por haberle abierto su corazón a Dios. Aun en los días cuando se sintió solo y luchó, David clamó a Dios y halló razones para alabarlo.

A través de la historia muchos han encontrado consuelo en los Salmos. Originalmente escritos como canciones, sus líricas y estilo poético los han hecho los más preferidos para citar y memorizar. Muchos de los Salmos se enfocan en alabar y en dar gracias a Dios por todo lo que ha hecho y por lo que promete hacer. Son esos Salmos en particular los que se han escogido para este especial libro de colorear.

Nuestra intención es que mientras colorea piense en los momentos en su pasado cuando supo que Dios estaba en pleno control y lo sacó de situaciones y problemas difíciles. Quizás no se percató en ese momento, pero al mirar hacia atrás ahora puede agradecerle por su fidelidad. Documente estos recuerdos en este libro o en un diario. Recordar la fidelidad de Dios fortalecerá su fe y le mostrará que Él es capaz de satisfacer cada necesidad que enfrenta ahora o en su futuro. Puede confiar en Él, y cuando lo haga, su paz que "sobrepuja todo entendimiento, guardará vuestros corazones y vuestros entendimientos en Cristo Jesús" (Filipenses 4:7).

Hemos colocamos estos versículos cuidadosamente seleccionados del Libro de los Salmos en la página opuesta a cada diseño. Cada uno fue escogido para complementar la ilustración y a la vez para inspirarle a elevar sus propias alabanzas a Dios con un corazón agradecido. Mientras colorea cada imagen, reflexione tranquilamente en la bondad de Dios y los muchos talentos que le ha concedido. Cuando ha sido animado por las promesas de amarlo y cuidar de usted, se dará cuenta que los afanes y las preocupaciones se desvanecen.

Quizás le interese saber que las citas han sido tomadas de la versión Reina Valera 1909.

Esperamos que este libro de colorear sea para usted tanto hermoso como inspirador. A medida que colorea recuerde que los mejores esfuerzos artísticos no tienen reglas. Dele rienda suelta a su creatividad mientras experimenta con colores y texturas. La libertad de autoexpresión le ayudará a liberar bienestar, equilibrio, concienciación y paz interior a su vida, al permitirle disfrutar del proceso así como del producto final. Cuando haya terminado puede enmarcar sus creaciones favoritas u obsequiarlas como regalos. Puede colocar sus obras en Facebook, Twitter o en Instagram con el *hashtag* #FEENCOLOR.

BIENAVENTURADO el varón que no anduvo en consejo de malos, ni estuvo en camino de pecadores, ni en silla de escarnecedores se ha sentado; Antes en la ley de Jehová está su delicia, y en su ley medita de día y de noche.

—*SALMO 1:1–2*

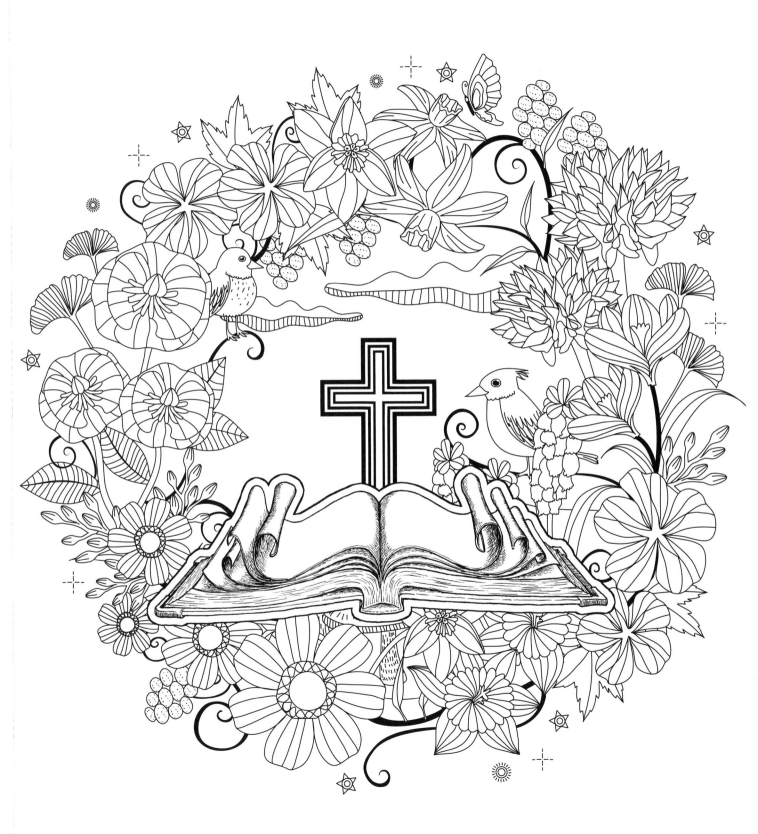

Mas tú, Jehová, eres escudo alrededor de mí: Mi gloria, y el que ensalza mi cabeza. Con mi voz clamé a Jehová, y él me respondió desde el monte de su santidad. (Selah.)

—Salmo 3:3–4

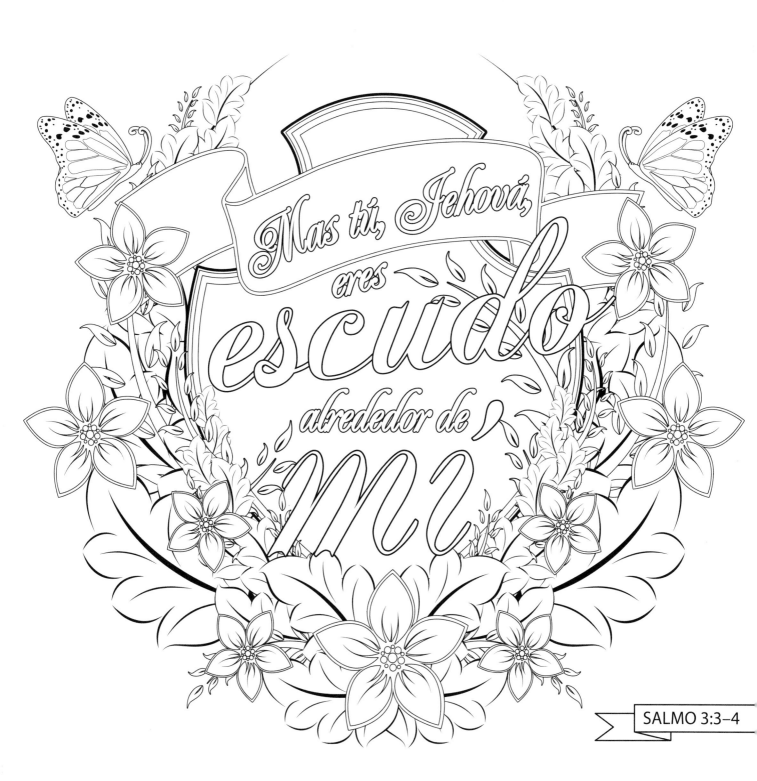

Mas tú, Jehová, eres escudo alrededor de mí

SALMO 3:3–4

Oh Jehová, de mañana oirás mi voz;

De mañana me presentaré a ti, y esperaré.

—Salmo 5:3

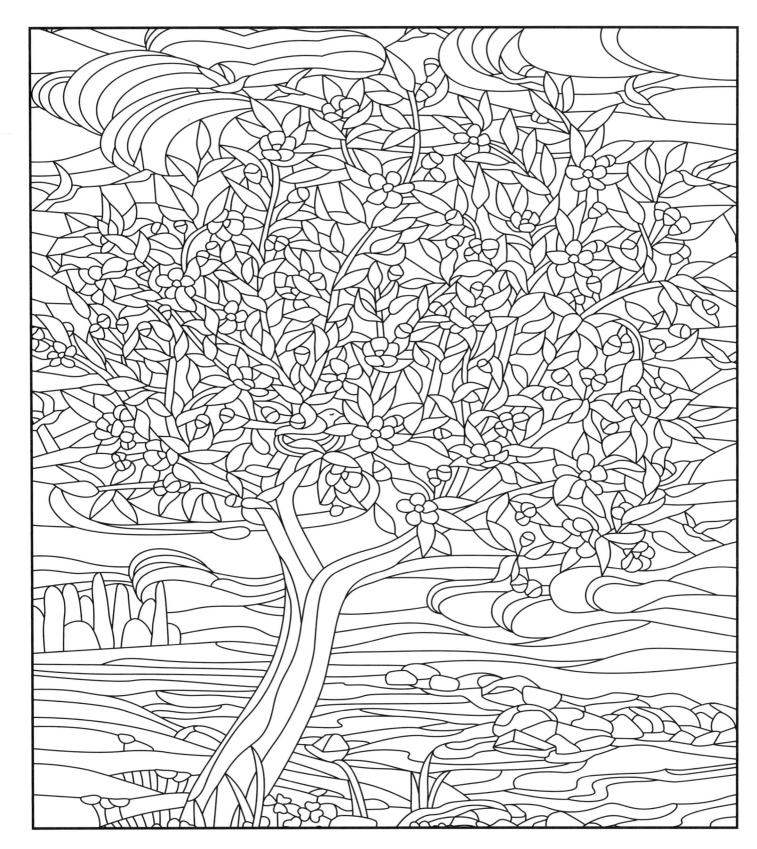

Cuando veo tus cielos, obra de tus dedos, la luna

y las estrellas que tú formaste: Digo: ¿Qué es el

hombre, para que tengas de él memoria,

y el hijo del hombre, que lo visites?

—SALMO 8:3–4

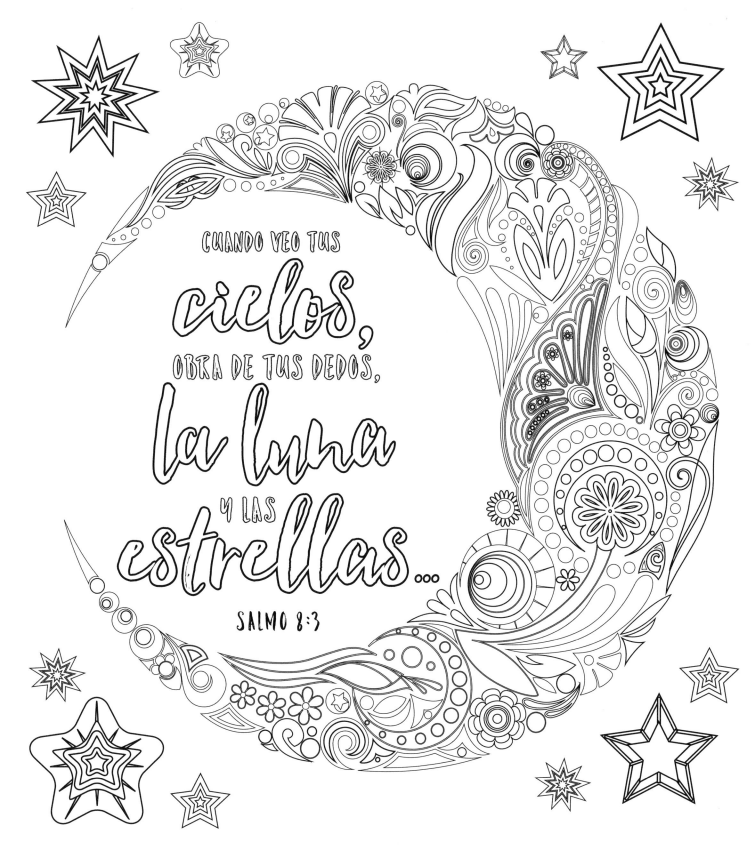

CUANDO VEO TUS

cielos,

OBRA DE TUS DEDOS,

la luna

Y LAS

estrellas...

SALMO 8:3

TE alabaré, oh Jehová, con todo mi corazón;

Contaré todas tus maravillas.

—SALMO 9:1

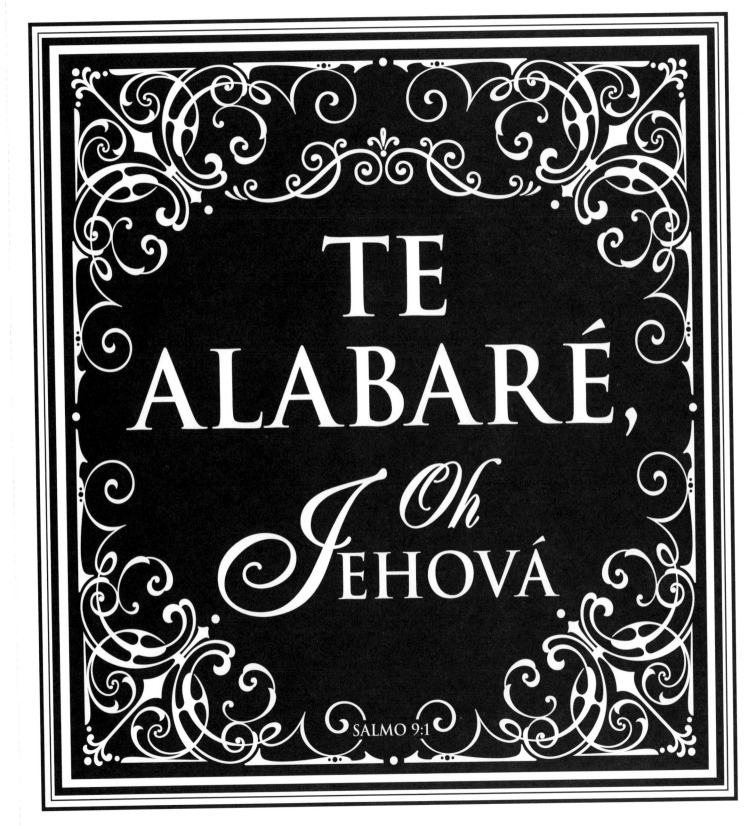

AMARTE he, oh Jehová, fortaleza mía. Jehová, roca mía y castillo mío, y mi libertador; Dios mío, fuerte mío, en él confiaré; Escudo mío, y el cuerno de mi salud, mi refugio.

—SALMO 18:1–2

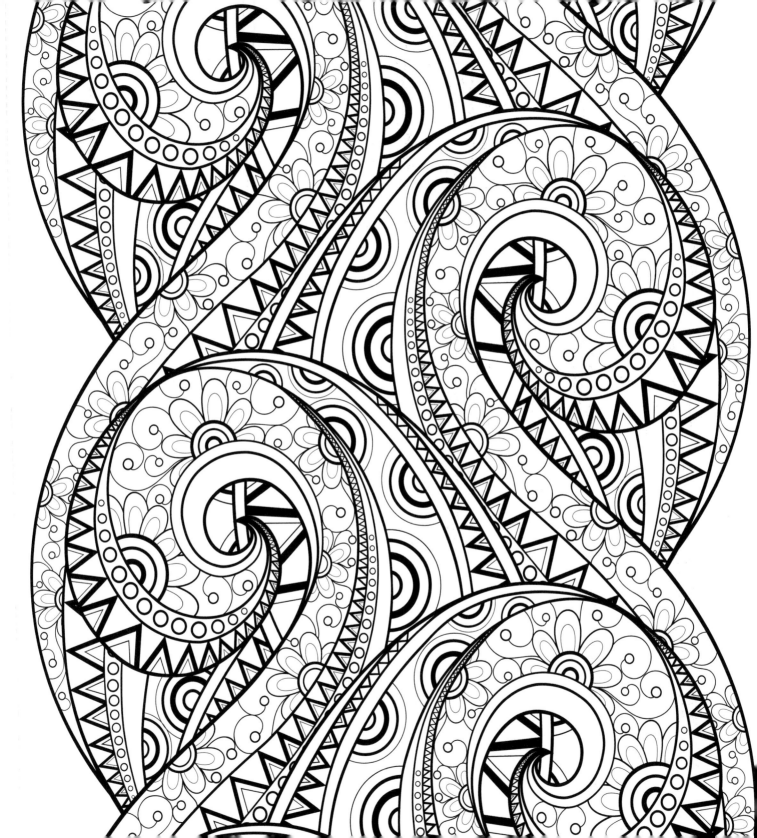

Ensanchaste mis pasos debajo de mí,

y no titubearon mis rodillas.

—*Salmo 18:36*

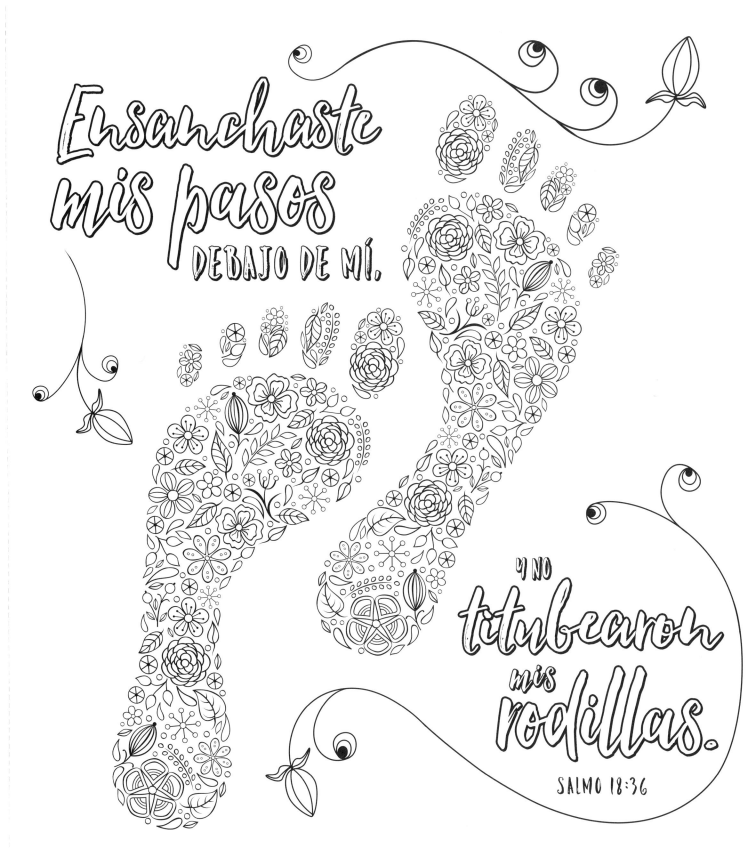

Ensanchaste mis pasos debajo de mí,
y no titubearon mis rodillas.
SALMO 18:36

LOS cielos cuentan la gloria de Dios,

y la expansión denuncia la obra de sus manos.

—Salmo 19:1

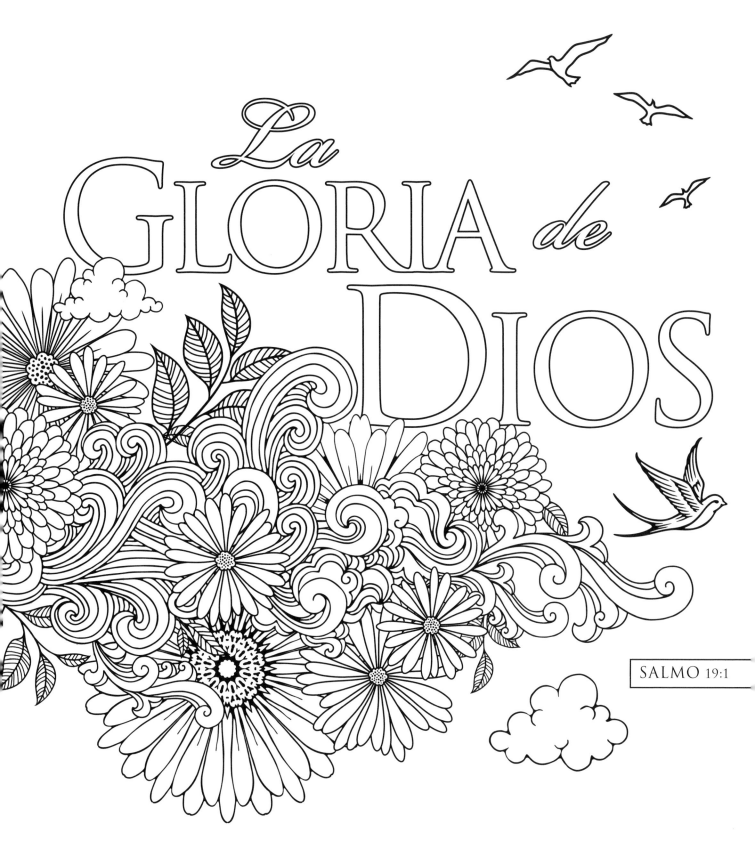

La Gloria de Dios

SALMO 19:1

Estos confían en carros, y aquéllos en caballos:

Mas nosotros del nombre de Jehová nuestro

Dios tendremos memoria.

—*Salmo 20:7*

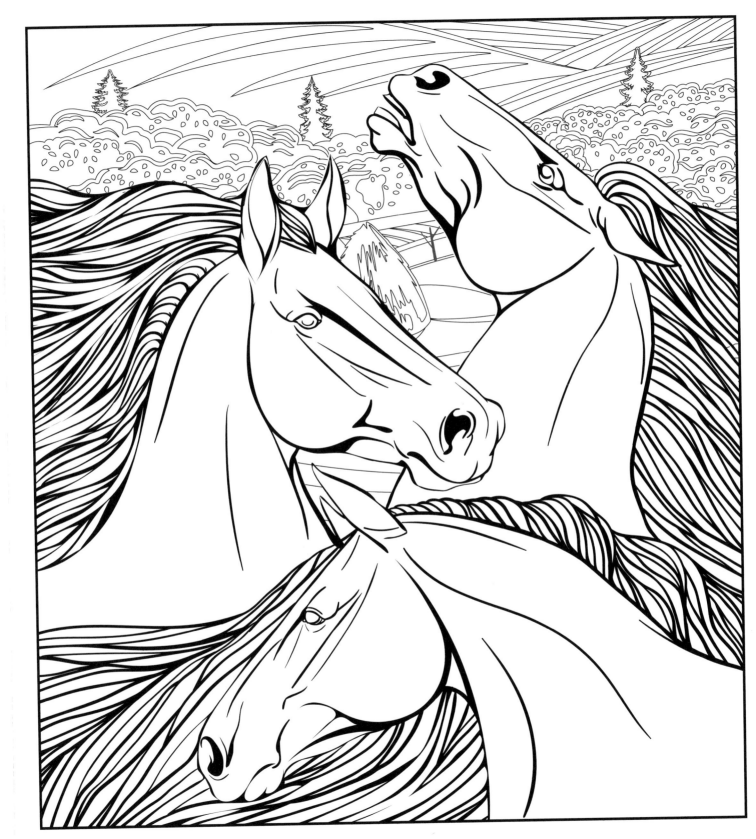

JEHOVÁ es mi pastor; nada me faltará. En lugares de delicados pastos me hará yacer: Junto a aguas de reposo me pastoreará. Confortará mi alma; Guiárame por sendas de justicia por amor de su nombre.

—Salmo 23:1–3

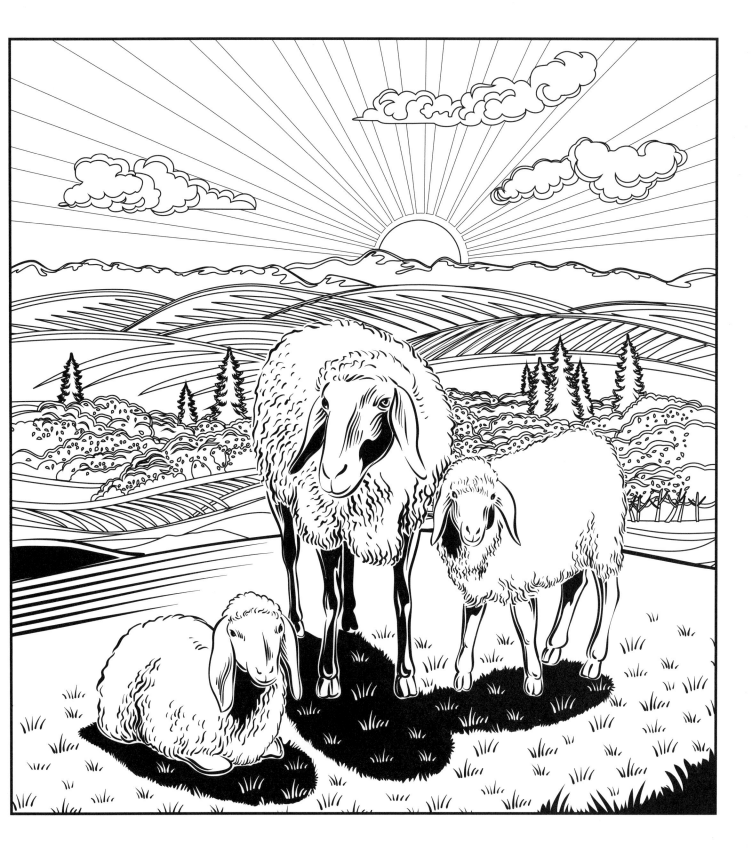

DE Jehová es la tierra y su plenitud; El mundo,

y los que en él habitan. Porque él la fundó sobre

los mares, y afirmóla sobre los ríos.

—SALMO 24:1–2

JEHOVÁ es mi luz y mi salvación: ¿de quién temeré?

Jehová es la fortaleza de mi vida: ¿de quién he de atemorizarme?

—Salmo 27:1

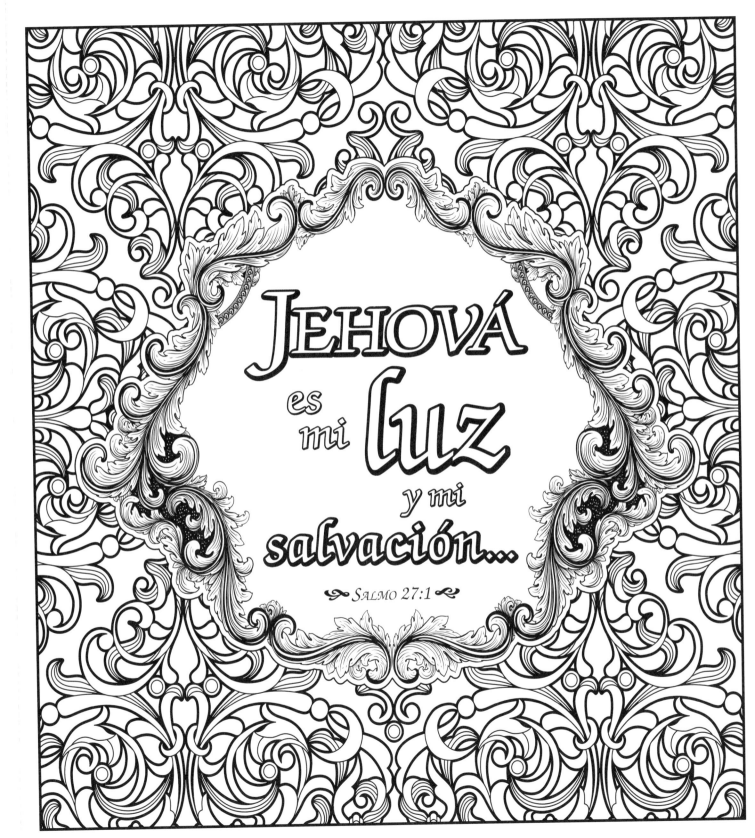

Jehová, hasta los cielos es tu misericordia;

Tu verdad hasta las nubes.

—Salmo 36:5

Porque contigo está el manantial de la vida:

En tu luz veremos la luz.

—SALMO 36:9

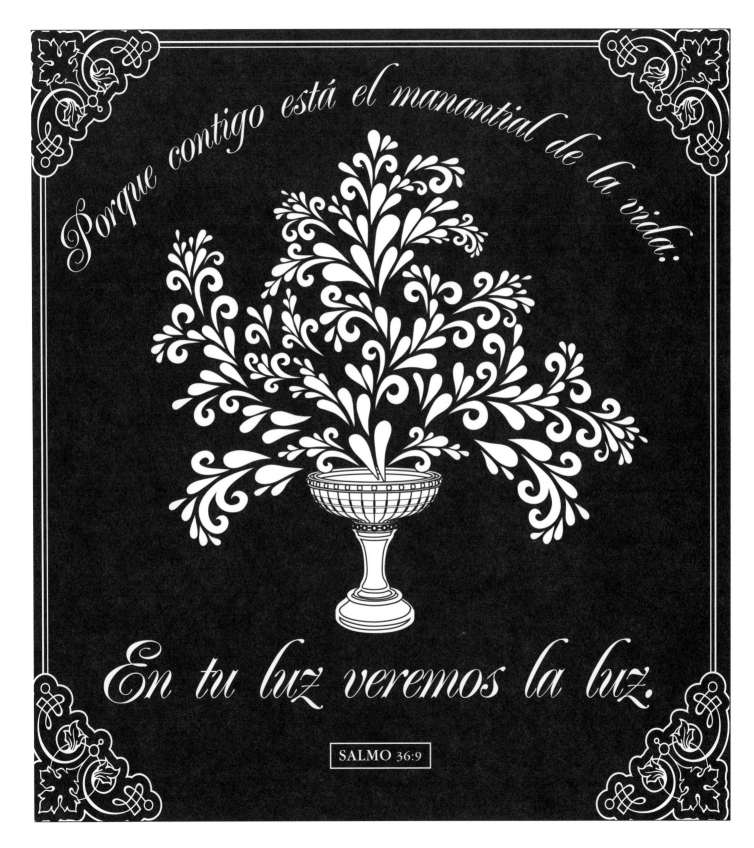

Porque contigo está el manantial de la vida:

En tu luz veremos la luz.

SALMO 36:9

COMO el ciervo brama por las corrientes de las aguas,

así clama por ti, oh Dios, el alma mía.

—*SALMO 42:1*

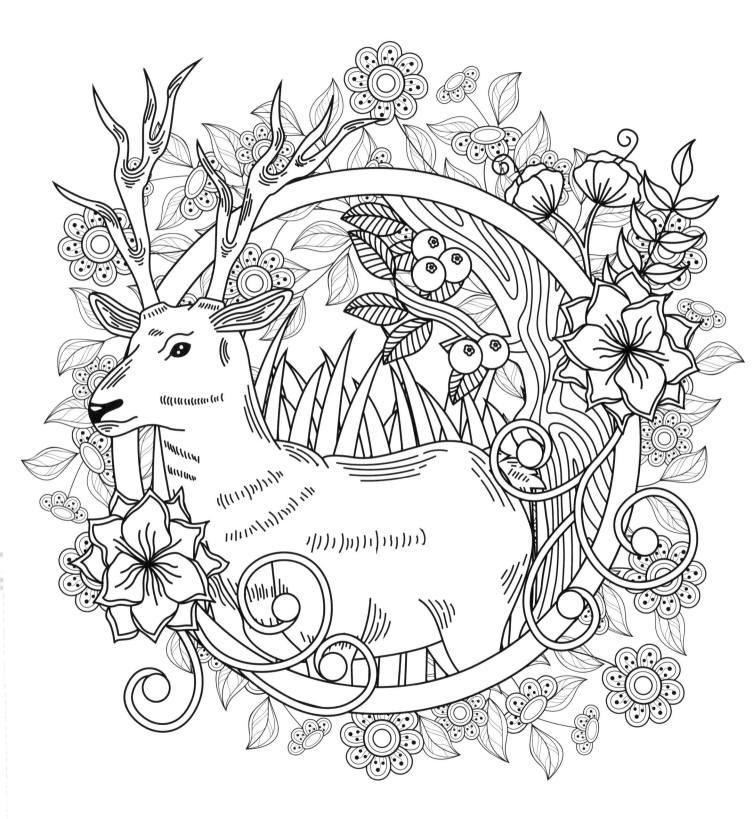

Dios mío, mi alma está en mí abatida: Acordaréme por tanto

de ti desde tierra del Jordán, y de los Hermonitas, desde el

monte de Mizhar. Un abismo llama a otro a la voz de tus

canales: Todas tus ondas y tus olas han pasado sobre mí.

—Salmo 42:6–7

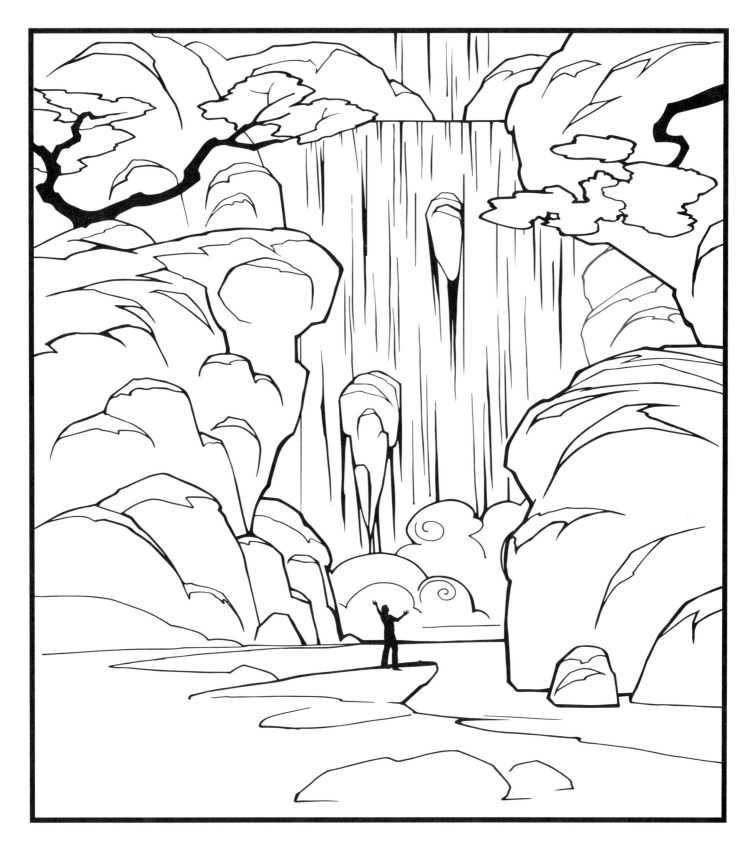

Estad quietos, y conoced que yo soy Dios:

Ensalzado he de ser entre las gentes,

ensalzado seré en la tierra.

—*Salmo 46:10*

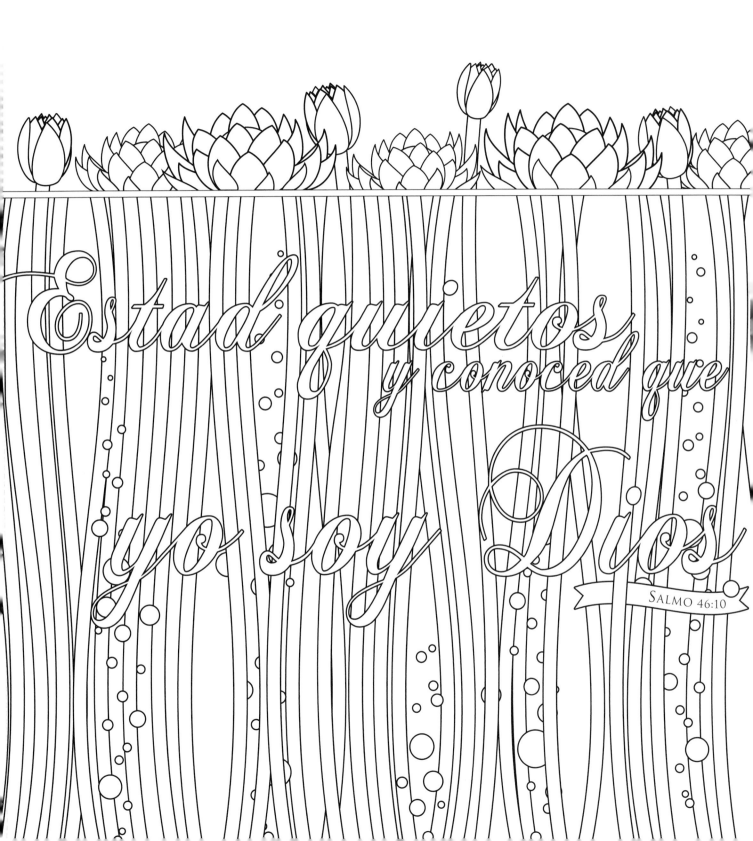

En Dios he confiado: no temeré

Lo que me hará el hombre.

—SALMO 56:11

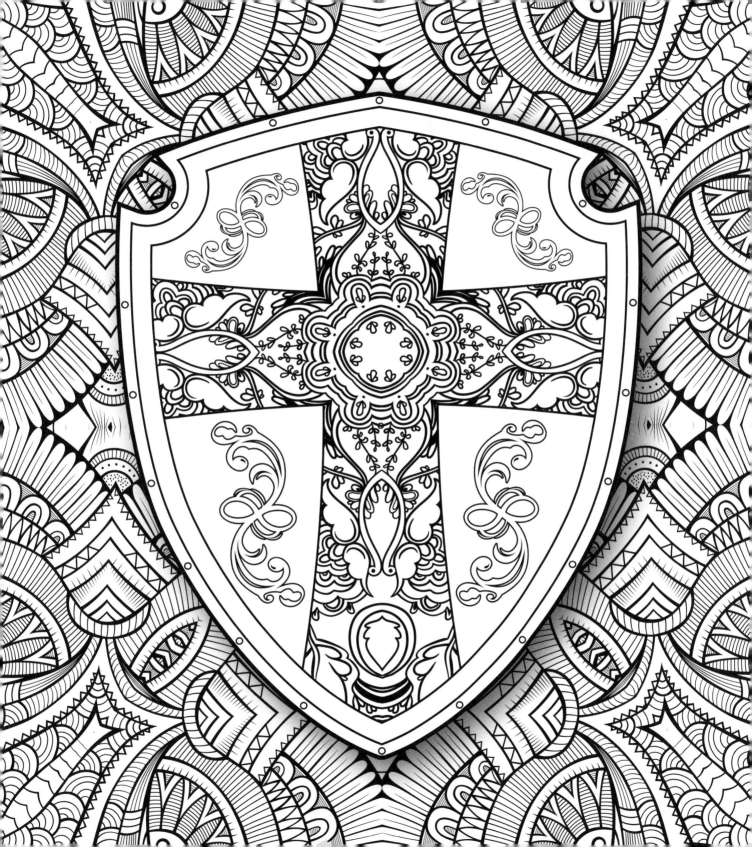

Porque grande es hasta los cielos tu

misericordia, y hasta las nubes tu verdad.

Ensálzate sobre los cielos, oh Dios;

Sobre toda la tierra tu gloria.

—SALMO 57:10–11

Yo empero cantaré tu fortaleza, y loaré de

mañana tu misericordia: Porque has sido mi

amparo y refugio en el día de mi angustia.

—*Salmo* 59:16

Esperad en él en todo tiempo, oh pueblos;

Derramad delante de él vuestro corazón:

Dios es nuestro amparo. (Selah.)

—Salmo 62:8

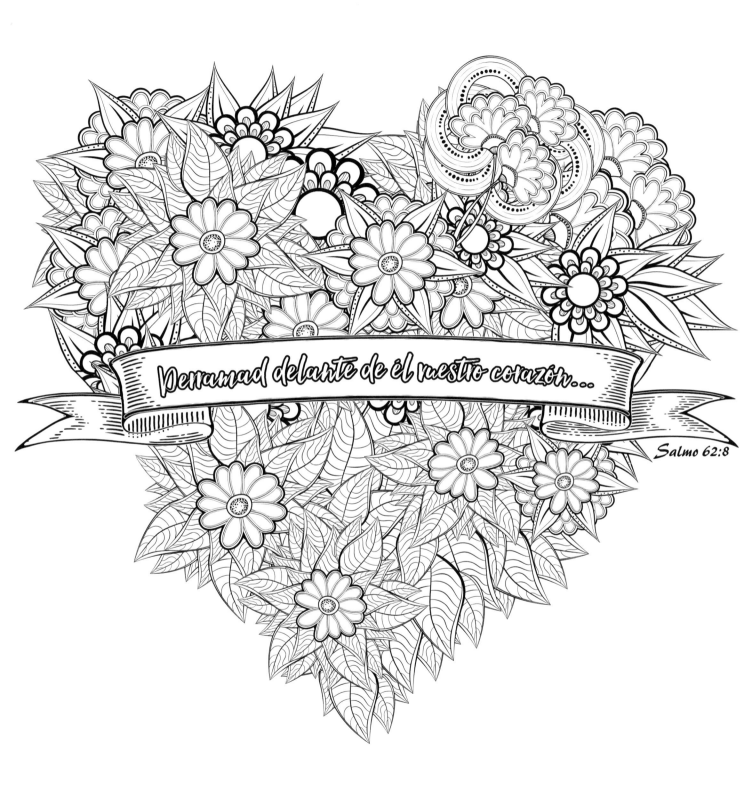

Derramad delante de él nuestro corazón...

Salmo 62:8

Porque has sido mi socorro; Y así en la sombra

de tus alas me regocijaré.

—Salmo 63:7

Con tremendas cosas, en justicia, nos responderás tú,

Oh Dios de nuestra salud, esperanza de todos los

términos de la tierra, y de los más remotos confines de la

mar. Tú, el que afirma los montes con su potencia, ceñido

de valentía: El que amansa el estruendo de los mares, el

estruendo de sus ondas, y el alboroto de las gentes.

—SALMO 65:5–7

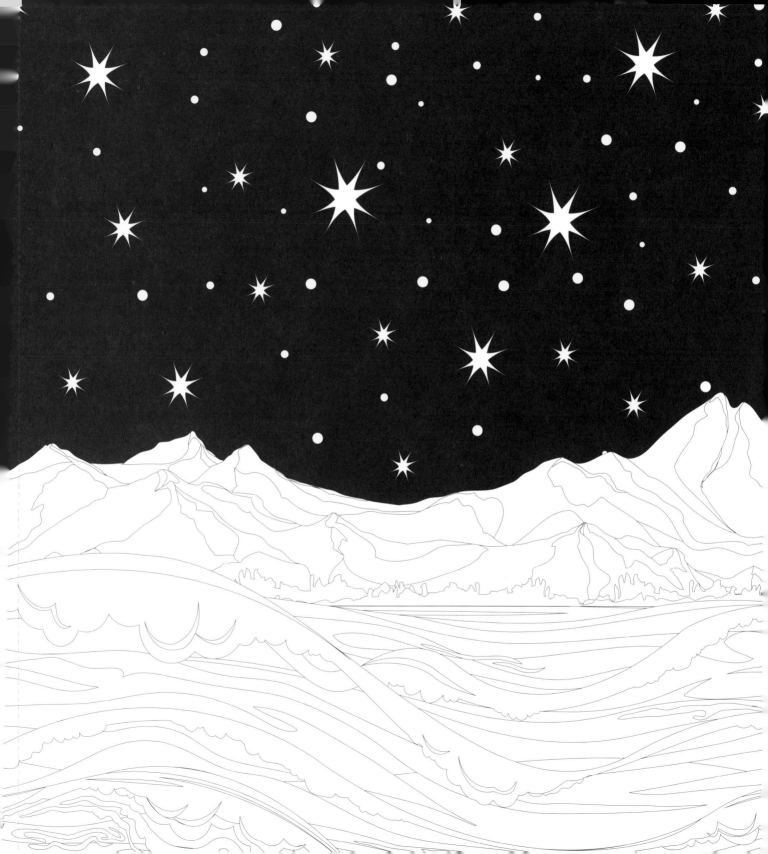

Visitas la tierra, y la riegas: En gran manera la

enriqueces con el río de Dios, lleno de aguas:

Preparas el grano de ellos, cuando así la dispones.

—Salmo 65:9

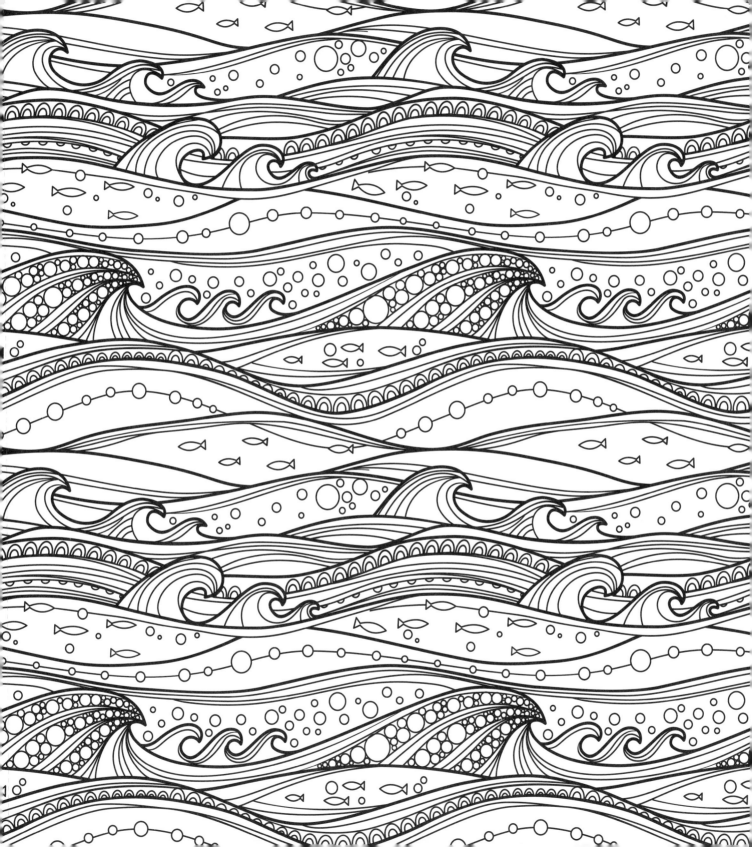

ACLAMAD a Dios con alegría, toda la tierra: Cantad

la gloria de su nombre: Poned gloria en su alabanza.

—Salmo 66:1–2

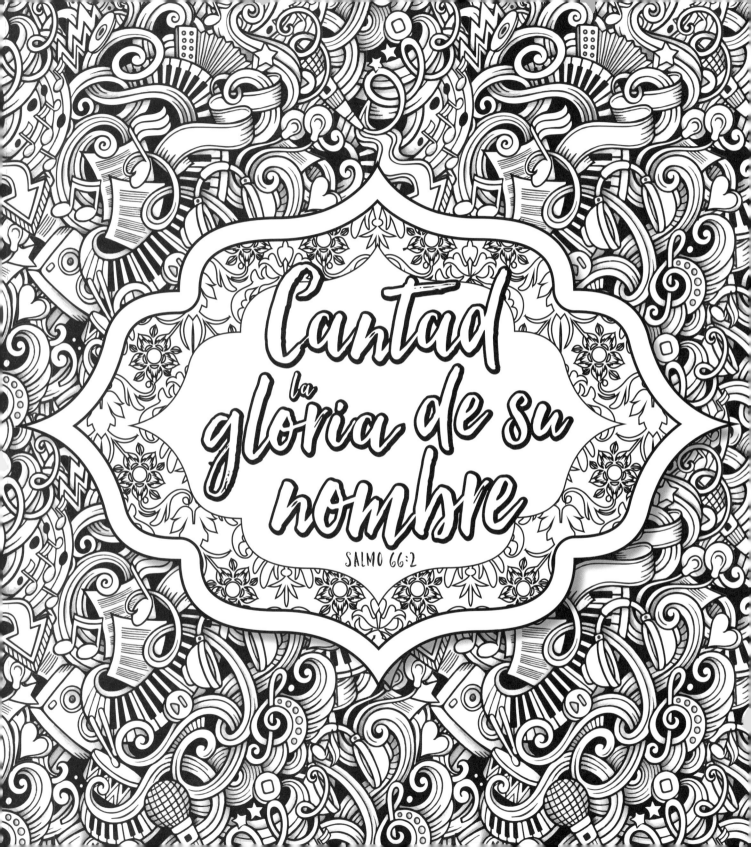

Cantad la gloria de su nombre

SALMO 66:2

¿A quién tengo yo en los cielos? Y fuera de ti nada deseo en

la tierra. Mi carne y mi corazón desfallecen: Mas la roca

de mi corazón y mi porción es Dios para siempre.

—*Salmo 73:25–26*

Tuyo es el día, tuya también es la noche: Tú aparejaste la

luna y el sol. Tú estableciste todos los términos de la tierra:

El verano y el invierno tú los formaste.

—Salmo 74:16–17

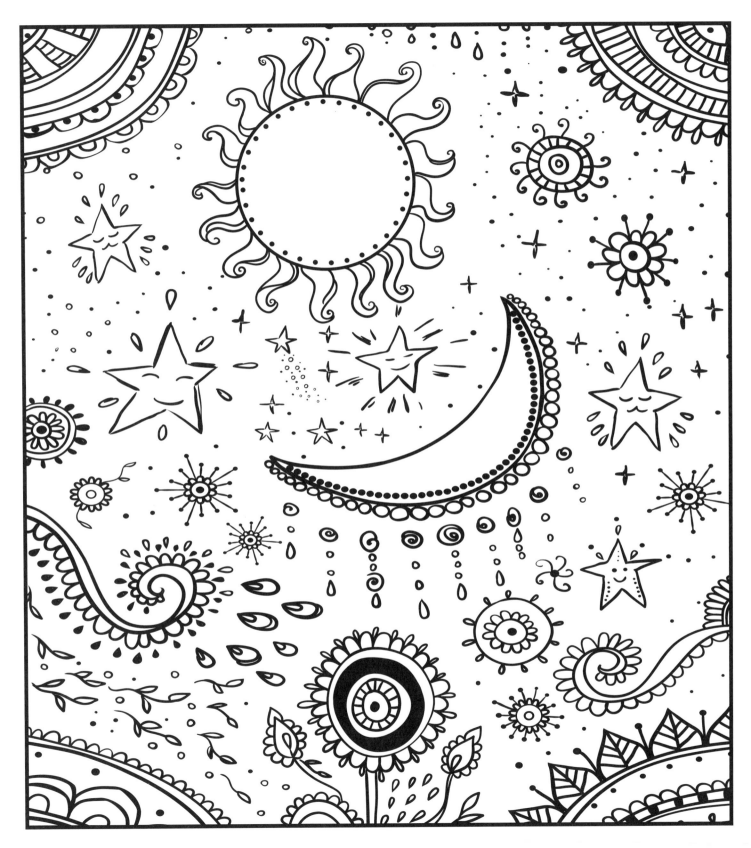

Porque sol y escudo es Jehová Dios: Gracia

y gloria dará Jehová: No quitará el bien

a los que en integridad andan.

—Salmo 84:11

En la página que le sigue, diseñe su propio escudo de armas
y escriba su nombre en la franja en blanco que aparece debajo.

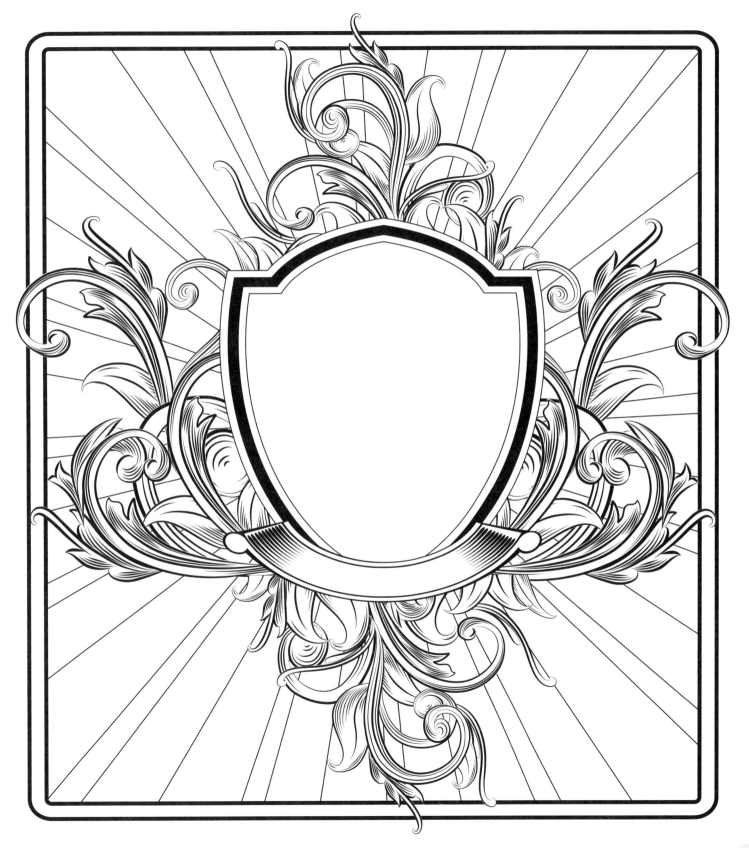

Tuyos los cielos, tuya también la tierra:

El mundo y su plenitud, tú lo fundaste.

—Salmo 89:11

Porque mil años delante de tus ojos, son como el día de

ayer, que pasó, y como una de las vigilias de la noche.

—S<small>ALMO</small> *90:4*

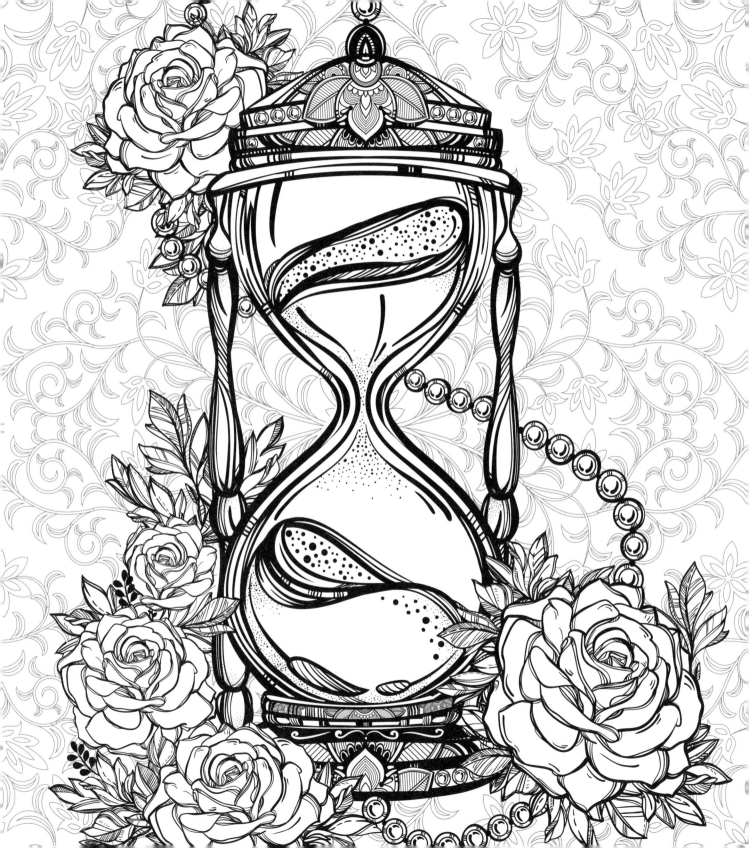

Diré yo a Jehová:

Esperanza mía, y castillo mío; Mi Dios, en él confiaré.

—Salmo 91:2

SALMO 91

Con sus plumas te cubrirá, y debajo de sus alas

estarás seguro: Escudo y adarga es su verdad.

—Salmo 91:4

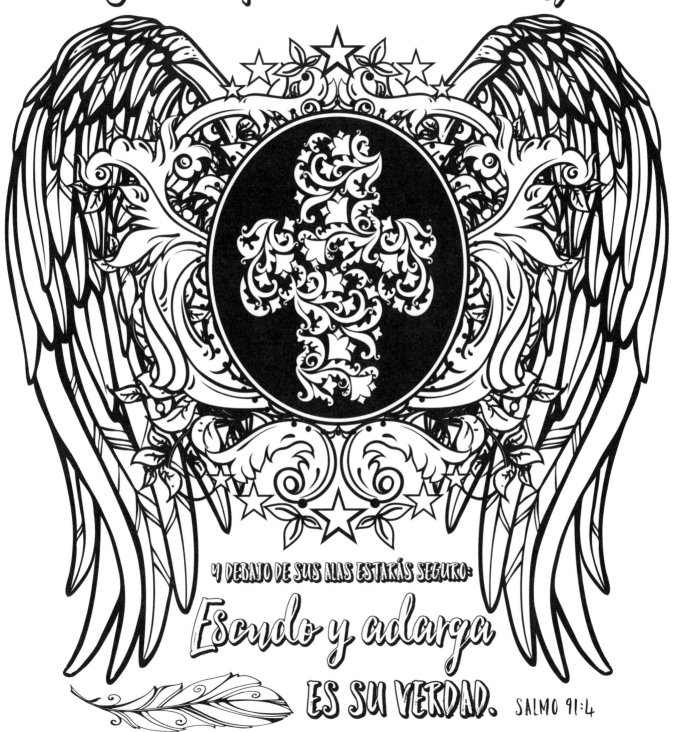

Con sus plumas te cubrirá,

Y DEBAJO DE SUS ALAS ESTARÁS SEGURO:

Escudo y adarga

ES SU VERDAD. SALMO 91:4

Cuando yo decía: Mi pie resbala:

Tu misericordia, oh Jehová, me sustentaba.

—Salmo 94:18

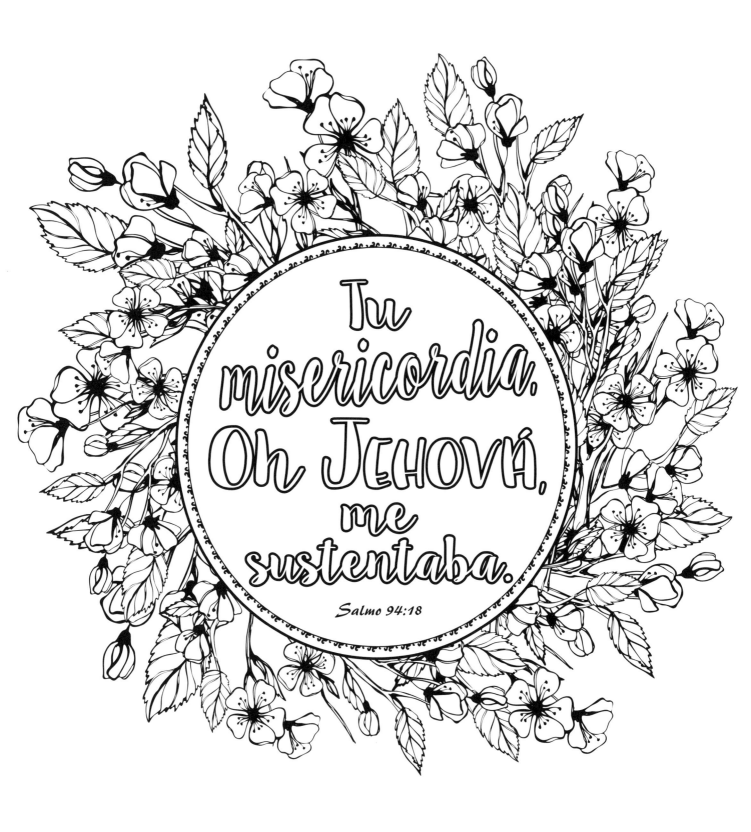

Porque en su mano están las profundidades de la tierra, y

las alturas de los montes son suyas. Suya también la mar,

pues él la hizo; y sus manos formaron la seca.

—Salmo 95:4–5

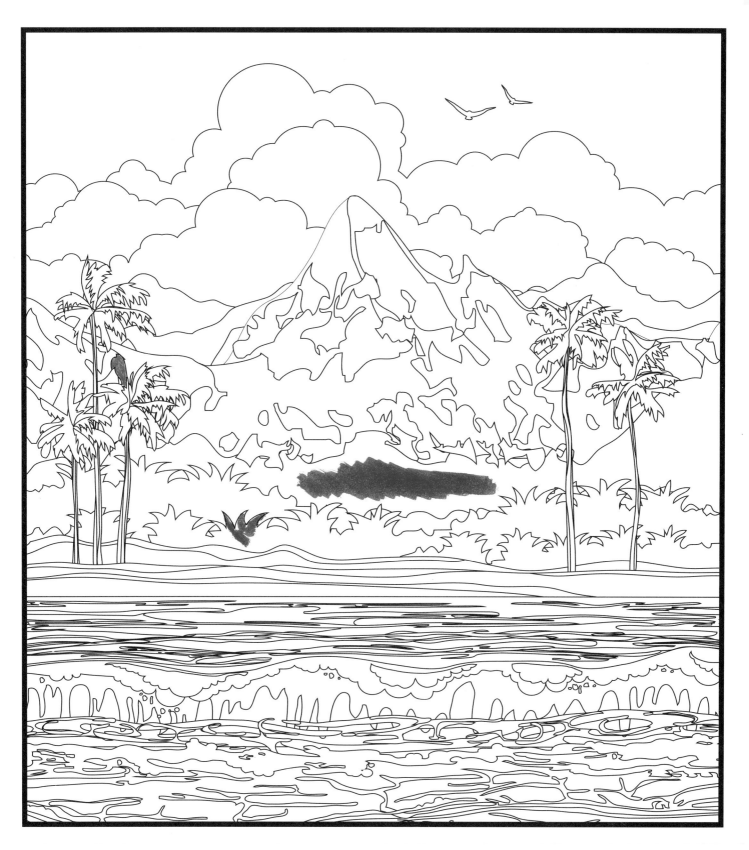

Alégrense los cielos, y gócese la tierra: Brame la mar y

su plenitud. Regocíjese el campo, y todo lo que en él está:

Entonces todos los árboles del bosque rebosarán de contento.

Delante de Jehová que vino: Porque vino a juzgar la tierra.

Juzgará al mundo con justicia, y a los pueblos con su verdad.

—SALMO 96:11–13

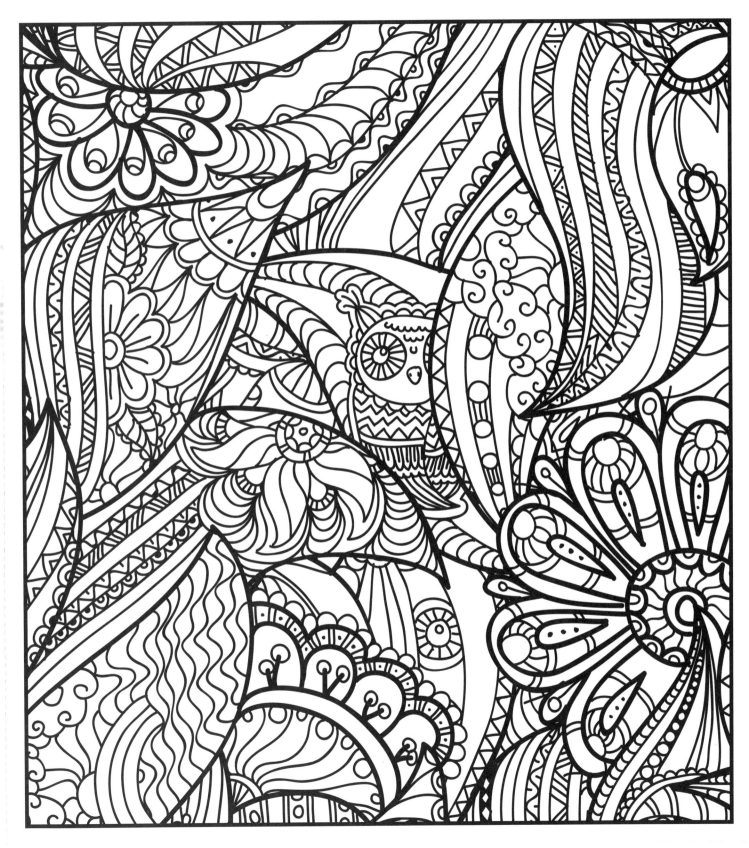

Reconoced que Jehová él es Dios: Él nos hizo,

y no nosotros a nosotros mismos. Pueblo suyo

somos, y ovejas de su prado.

—*Salmo 100:3*

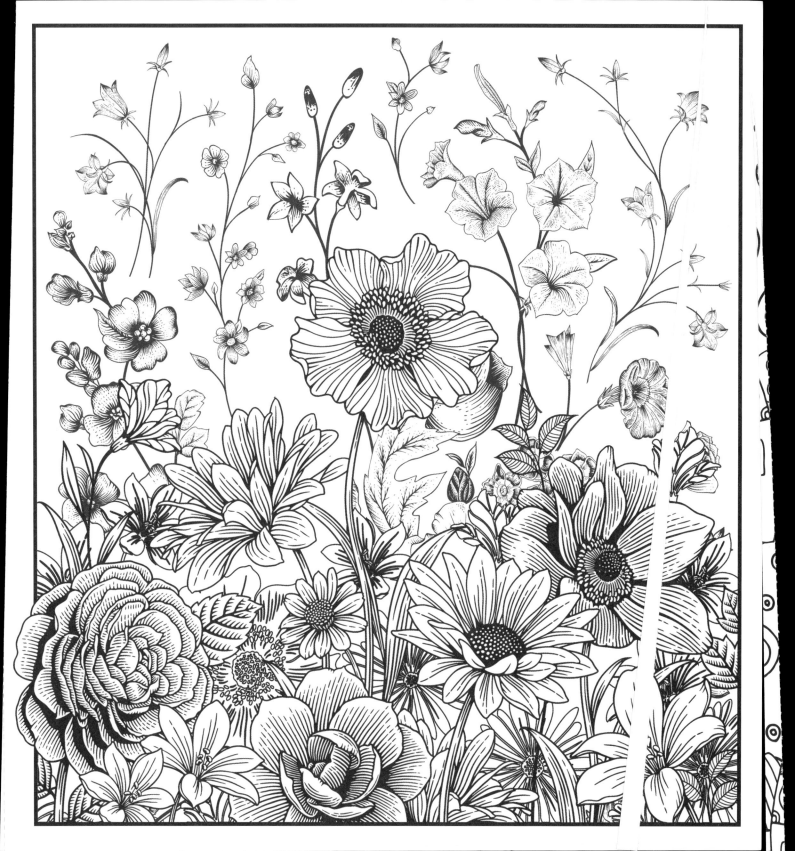

¡Cuán muchas son tus obras, oh Jehová! Hiciste todas

ellas con sabiduría: La tierra está llena de tus beneficios.

Asimismo esta gran mar y ancha de términos: En ella

pescados sin número, animales pequeños y grandes.

—Salmo 104:24–25

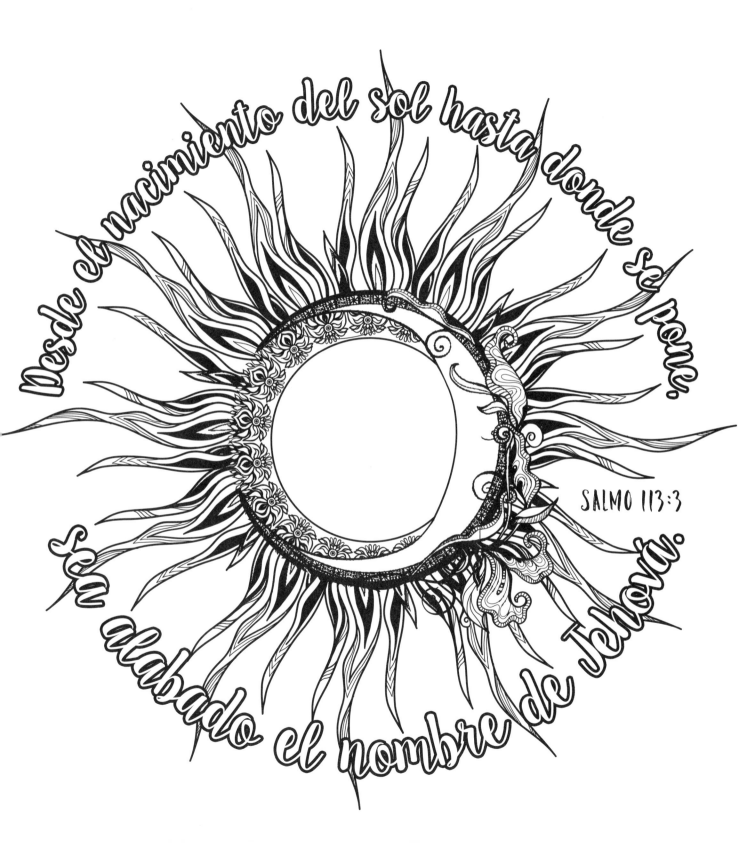

Desde el nacimiento del sol hasta donde se pone, sea alabado el nombre de Jehová.

SALMO 113:3

AMO a Jehová, pues ha oído Mi voz y mis súplicas.

Porque ha inclinado a mí su oído,

le invocaré por tanto en todos mis días.

—Salmo 116:1–2

Este es el día que hizo Jehová

nos gozaremos y alegraremos en él.

—Salmo 118:24

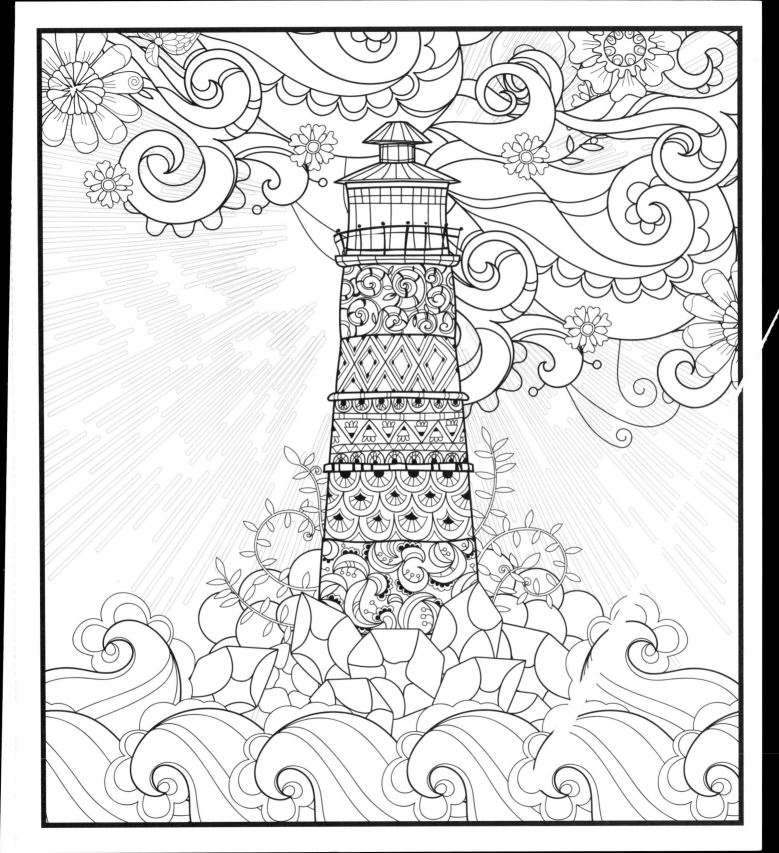

Todo lo que quiso Jehová, ha hecho en los cielos y en la tierra, en las mares y en todos los abismos. Él hace subir las nubes del cabo de la tierra; Él hizo los relámpagos para la lluvia; Él saca los vientos de sus tesoros.

—Salmo 135:6–7

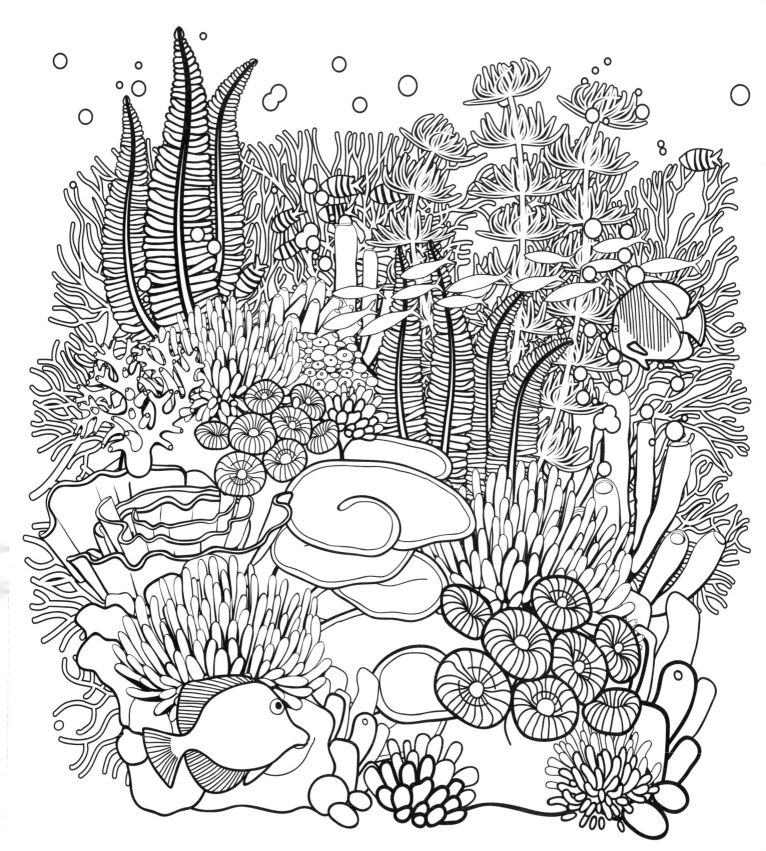

Bueno es Jehová para con todos;

Y sus misericordia sobre todas sus obras.

—Salmo 145:9

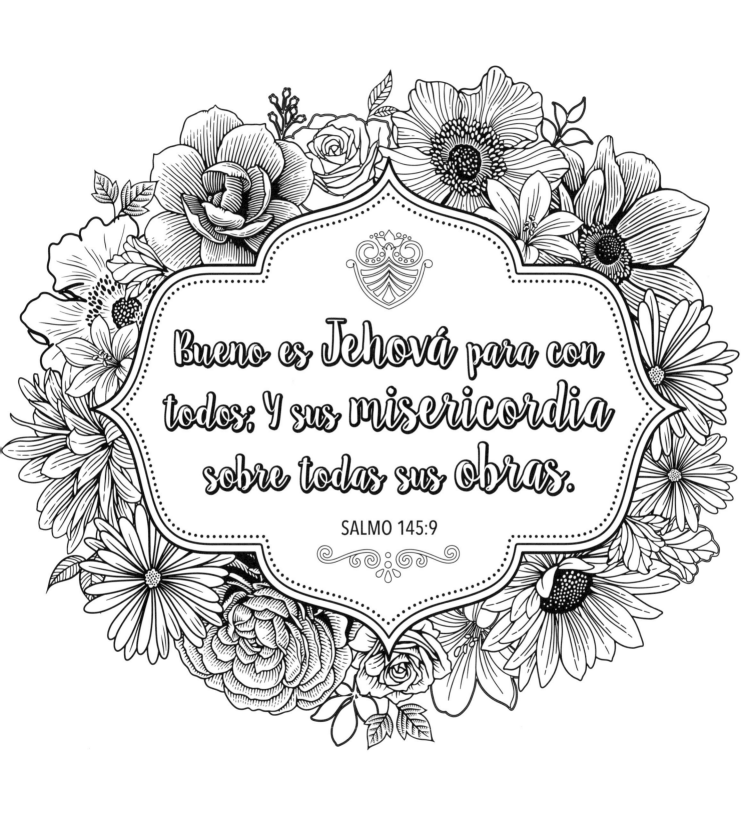

Bueno es Jehová para con todos; Y sus misericordia sobre todas sus obras.

SALMO 145:9

Él sana a los quebrantados de corazón,

y liga sus heridas. Él cuenta el número de las

estrellas; A todas ellas llama por sus nombres.

—Salmo 147:3–4

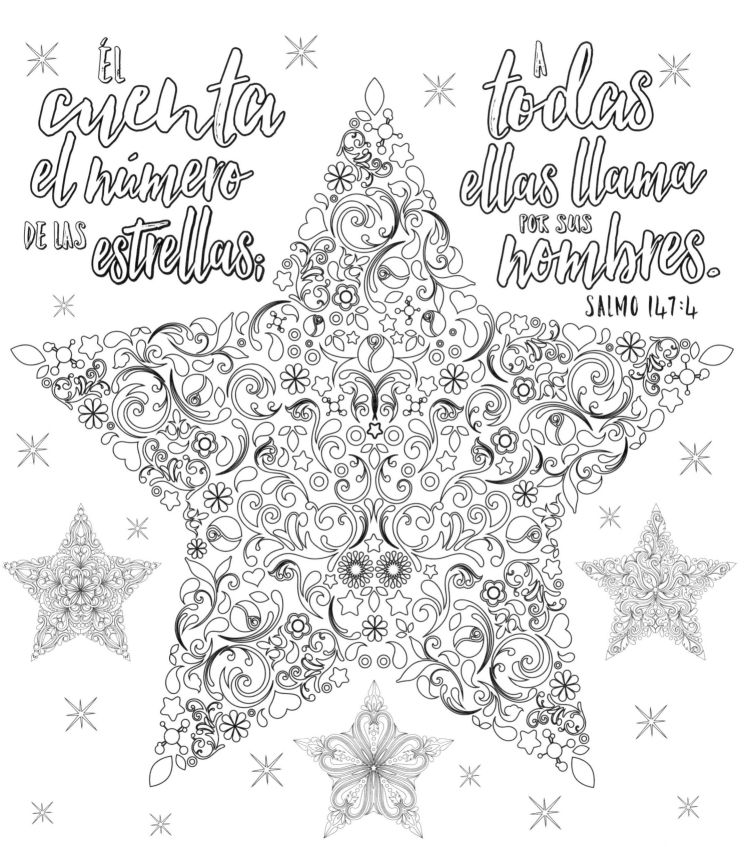

Él cuenta el número de las estrellas; a todas ellas llama por sus nombres.

SALMO 147:4

La mayoría de los productos de Casa Creación están disponibles a un precio con descuento en cantidades de mayoreo para promociones de ventas, ofertas especiales, levantar fondos y atender necesidades educativas. Para más información, escriba a Casa Creación, 600 Rinehart Road, Lake Mary, Florida, 32746; o llame al teléfono (407) 333-7117 en Estados Unidos.

Escenas de los Salmos por Passio
Publicado por Casa Creación
Una compañía de Charisma Media
600 Rinehart Road
Lake Mary, Florida 32746
www.casacreacion.com

Director de Diseño y diseño de la portada: Justin Evans
Diseño interior: Justin Evans, Lisa Rae McClure, Vincent Pirozzi

Ilustraciones: Getty Images / Depositphotos

La cita de C.S. Lewis se tomó y tradujo de
Reflections on the Psalms
(London, England; Fount, 1998), 39.

Library of Congress Control Number: 2016935736

Primera edición

ISBN: 978-1-62998-979-2

16 17 18 19 20 — 7654321

Impreso en los Estados Unidos de América